漂亮的朋友②

原　　著：[法]莫泊桑
改　　编：仓兴
绘　　画：杨文理　李宏明　杨宇萍　孙晓玲
封面绘画：唐星焕

CNS | 湖南美术出版社

漂亮的朋友 ②

 杜洛华在报社里很快就成了一名出色的记者，他交游广阔，消息灵通可靠，报道迅速及时。他还把上流社会的马雷尔夫人弄到手，并有了一个新的比较舒适的幽会地点。某天的一个晚上，他突然接到管森林太太的一封信，信中说她的丈夫快死了——她很害怕，希望他能尽快来陪她一起照料她的丈夫……

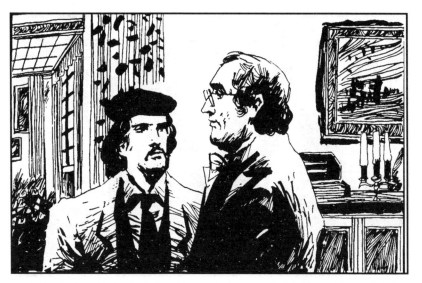

1. 他回到自己的房里睡了一觉。下午他一走进编辑室，便对老板说："先生，我非常惊讶，今早在报纸上没读到我写的第二篇文章。"

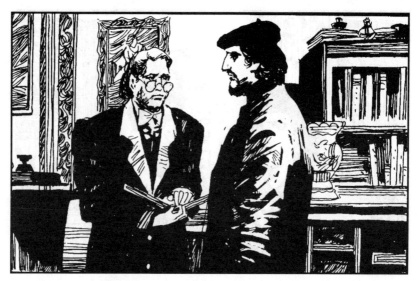

2. 老板抬起头，冷冷地对他说："我把它交给了您的朋友管森林，叫他好好看看。他认为写得不好，您得重新写过才行。"

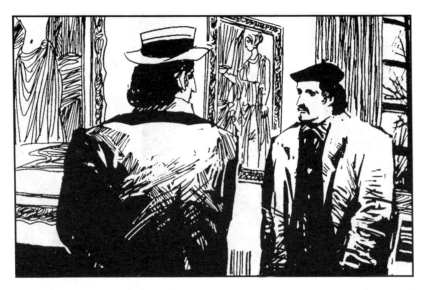

3. 杜洛华这才怒气冲冲地去找管森林，后者不紧不慢地回答说："老板觉得稿子不好，责成我还给你重写。"

4. 杜洛华无奈，只好把文章重写了一遍，可是又被退了回来。他第三次重写，仍然不被采用。

5. 他终于明白是自己太性急了，同时他也知道，没有管森林的帮助，他前面的道路仍然是艰难的。他现在必须变得圆滑一些，做到八面玲珑，先努力做好外勤记者这份工作再说。

6. 杜洛华果然很快就成了一名出色的记者。他交游广阔，既认识部长、将军、亲王、大使和主教，也结交门房，警察、老鸨、妓女、拉皮条的坏蛋和咖啡馆的侍者。

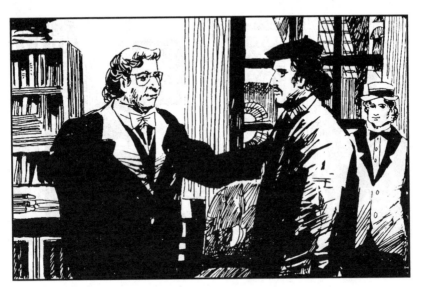

7. 他的消息灵通可靠，报道迅速及时。瓦尔特老板夸他已经成报馆的台柱子了。

8. 可是，他的文章每行只能拿到10个生丁，虽然另外还有200法郎固定的工资，但他经常流连酒肆和咖啡馆，花销很大，所以总感到手头拮据，生活困难。

9. 他看到有的同行钱包里总有大把大把金币，便怀疑他们使用谁也不知道的不正当手段，互相包庇，狼狈为奸。他必须了解其中的奥秘，打进这个心照不宣的小团体，使一直瞒着他在背地分赃的伙伴们对他肃然起敬。

10. 两个月过去了，到了9月份，杜洛华已经成了一个老练的外勤记者，但他所渴望的飞黄腾达仍然遥遥无期。尤其使他感到苦恼的是自己职位低下，不知道通过哪条路才能爬上顶峰，才能有钱有势。

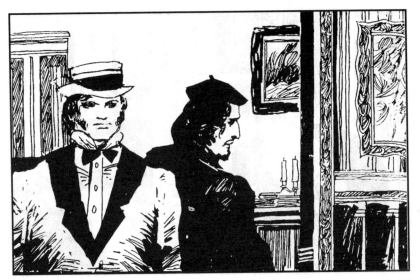

11. 现在管森林已不再请他吃饭了。平时，口头上虽然还像老朋友那样称呼他，实际上却还是经常摆出一副居高临下的上司面孔。

12. 杜洛华由于经常写社会新闻，他的写作能力提高了，文笔也变得流畅起来，不像写第二篇阿尔及利亚的文章时那样笨拙了，但要做到随心所欲地去写文章，或者对政治问题进行法官式的论述却还差得远。

13. 最使他感到奇耻大辱的就是上流社会的门对他关得严严实实。他没有任何与他平等相待的朋友，也没有异性的知交。至于能使他青云直上的妇人，他一个也没碰到。

14. 他好像一匹被绳索拴住的奔马，心里烦躁得很，他很想去拜访管森林夫人，但一想起上次管森林对他的态度，心便凉了。

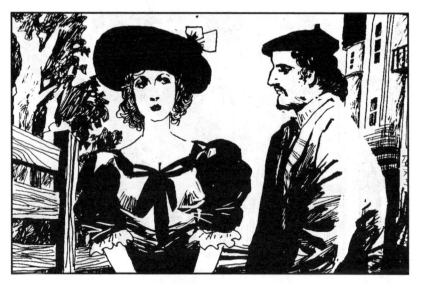

15. 后来，他忽然想起了马雷尔夫人，记得管森林夫人曾经告诉过他说："这可是一个与众不同的女性，一个既活泼又聪明的波希米亚女郎。"她丈夫是诺尔省铁路局的督察，每个月回到巴黎来住一个星期。

16. 马雷尔夫人把这段时间叫做"义务劳役",或者"神圣的一周"。马雷尔夫人本人也曾邀请过杜洛华去她家做客。于是杜洛华第一次登门去拜访马雷尔夫人。

17. 马雷尔夫人家里的排场和摆设显然不及管森林家讲究，女主人也没有管森林太太那样苗条和娇娆，但比管森林太太更加风流妩媚。

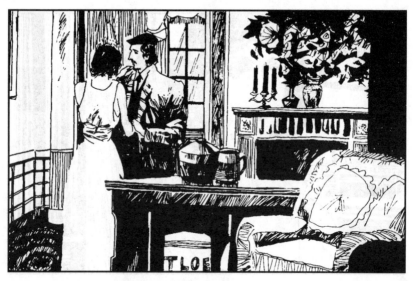

18. 马雷尔夫人对杜洛华的来访感到非常高兴，大声说："您真好，想到来看我，我还以为您已经把我忘了。"她兴冲冲地把双手伸向杜洛华。他接住伸过来的两只纤手，像诺尔贝·德·瓦兰纳那样，吻了其中一只。

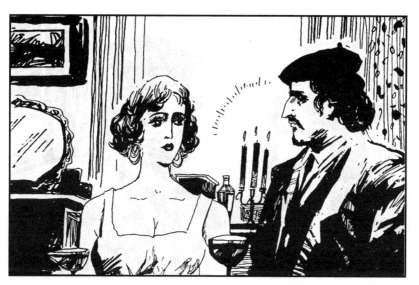

19. 马雷尔夫人请他坐下，然后她把杜洛华从头到脚打量了一番，又补充说："您可是变多了，比以前更英俊潇洒了。"于是两个人便立刻像老朋友似的谈了起来。

20. 仿佛一刹那间他们彼此已非常熟悉。一股信任、亲密和爱慕的暖流使这对趣味相投、性格相仿的男女在短短5分钟内成了莫逆之交。

21. 马雷尔夫人穿着鲜艳而柔软的晨衣，体态是那样风流，真是使人心旌摇摆，不能自持。杜洛华只想躺在她的脚下，轻轻地亲吻她衬衣上的花边，慢慢地吸着从她的两乳间散逸出的温热的香气。

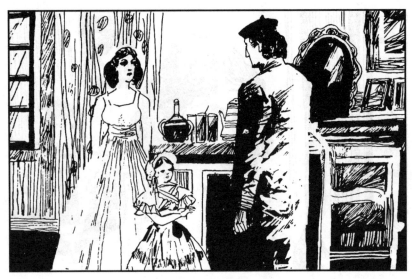

22. 他们谈得那么融洽和投机，真有种相见恨晚的感觉。后来马雷尔
夫人的小女儿走了进来。小姑娘一进来便径直向杜洛华走去，并把手
伸给他。

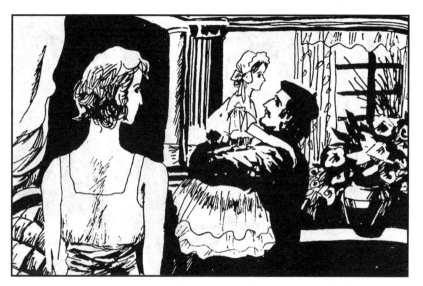

23. 小姑娘一向很羞怯，但见了杜洛华却完全两样。马雷尔夫人很惊讶，喃喃地说："您简直把她征服了，我几乎认不出她来了。要是您能经常来我们家就好了。"

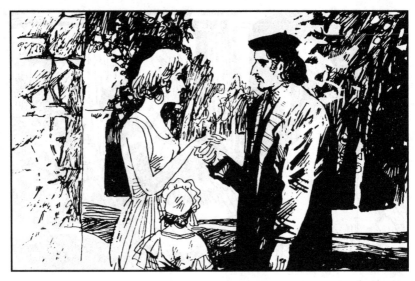

24. 杜洛华知道自己已经赢得了这母女俩的好感，心里十分高兴。他答应马雷尔夫人，一定经常来看她们。

25. 几天后，他又去看望马雷尔夫人，女佣人把他引进客厅。洛琳立刻跑出来，这回她不再把手伸给杜洛华，而是一边把面额送过去，一边说："妈妈要我请您等她一会儿，我先陪您坐。"

26. 杜洛华说："好极了，咱们来玩猫咪捉耗子的游戏吧。"于是洛琳跑起来了，她完全被这种新奇好玩的游戏吸引住了。

27. 突然间，就在洛琳以为要捉住对方的一刹那，杜洛华猛地把她抱在怀里，接着，把她一直举到天花板那么高，嘴里喊道："猫儿上树了！"小姑娘高兴得两腿乱动，纵声大笑起来。

28. 马雷尔夫人走进来，看到这场景，吃了一惊，非常感慨地对杜洛华说："啊，洛琳居然也愿意玩了……先生，您真是一位魔法师。"

29. 马雷尔夫人告诉杜洛华，她想请管森林夫妇吃饭，但自己不长于家务，所以只能在饭店回请他们。

30. 她又觉得三个人在一块没多大意思，她的其他一些朋友又都和管森林夫妇合不来，因此她想请杜洛华一起去饭店吃饭，既作为她的客人，又和她一起陪客。

31. 能充当这样一个特殊身份的角色，杜洛华自然求之不得。星期六下午，宴请准时在里什咖啡馆三楼的一个小客厅里进行。

32. 两对男女尽情谈笑吃喝，简直是得意忘形了。马雷尔太太不胜酒力，散席的时候，已经连账单都看不清了。她把钱包扔给杜洛华，要他替她清了账。

33. "要不要我送您回去？"杜洛华问。马雷尔太太回答说："当然。我连自己家门都找不着了。"

34. 杜洛华陪马雷尔夫人坐出租马车回家。在车上，他急不可待的想把她搂在怀里，心想："如果我真敢，她会有什么反应呢？"他回想起席间大家低声谈论的那些不堪入耳的话，徒然产生了勇气，大胆狂热地吻了马雷尔夫人。

35. 车子很快在马雷尔夫人的住宅前停下。杜洛华先跳下车，然后伸手扶马雷尔夫人下来。马雷尔夫人终于踉踉跄跄，一声不吭地从车上下来了。

36. 我躲在楼梯上的门后，门打开的时候，他依依稀稀地回，"我什么也听不着了，但关到那还是用力撑开大门的争着在格后枯枝地说，"砰的关上到被说出声来。"说完，老被诅咒的闪片，松的一声机把沉重的大门关上了。

37. 杜洛华喜出望外。他终于把一个真正的巴黎上流社会的夫人弄到手了，这么轻而易举，连他自己都觉得惊讶。当然他也有点担心，怕马雷尔夫人酒醒后变卦。

38. 他胡思乱想，希望成为大人物，风云际遇，声名显赫，金钱美女，应有尽有。于是种种幻觉纷至沓来……千娇百媚、有钱有势贵妇人，花团锦簇的仙女，一个个微笑着飘然而过……

39. 第二天他按时赴约，心情不免有些激动。杜洛华发现马雷尔夫人已把小女儿打发到一个朋友家吃饭去了，心想："这比我预料的容易多了，一切顺利。"

40. 饭后，两人肩并肩坐在客厅的沙发上。杜洛华想搂抱她，被她冷静地推开了："当心有人进来。"他低声问："我什么时候才能单独和您在一起，倾诉我的爱慕呢？"她悄声说："一两天内，我到你住处看你。"

41. 突然，铃声大响，把他们吓了一大跳，两人霍地分开了。洛琳从朋友家回来了，她一见杜洛华便喜出望外地拍着小手朝他奔过来，嘴里欢呼道："噢，漂亮朋友！"

42. 马雷尔夫人十分得意地说："洛琳给您取的这个名字太棒了，这是对您表示友谊的爱称。我以后也叫您漂亮朋友吧！"杜洛华把小姑娘抱在膝上，和她玩上次教会她的游戏。

43. 一连三个星期，马雷尔夫人都是每隔两三天，便跑到杜洛华的住处来和他幽会。

44. 一天下午，杜洛华正在等待马雷尔夫人。突然，楼梯上传来一阵喧闹声，他开门后，听见一个孩子正在哇哇大哭，一个男人气冲冲地大嚷，一个女人愤怒地大骂："不要脸的女人，上楼梯都不注意小孩的臭婊子……"

45. 杜洛华大吃一惊，赶紧后退，刚想把门关上，马雷尔夫人就面无人色地冲进来，放声大哭道："咱们现在怎么办？我是不能再来这里了。"他回答道："我搬家好了。"

46. 马雷尔夫人嫌搬家用的时间太长。她突然想出一个计策，心情顿时平静下来："不，你听我的，你什么也不用管。明天早上，我叫人捎个小蓝条儿给你。"她把当时巴黎很流行的密封电报称为"小蓝条儿"。

47. 莫夫以后，她便自己出租车并且重上露宿 127 号，以便躲在无名人的 久久相上了一杯凹凹寒的小火寒。这样，他们便有了一个确切无比然的像自然的密知话。

48. 这时，马雷尔先生从外地回来了，他们的幽会只好中断一个星期。

49. 这期间，杜洛华又去"牧女游乐园"消磨了两个晚上，两次都是在拉歇尔家过夜。

50. 马雷尔先生一走，这对情人又继续幽会。马雷尔夫人还常常异想天开，要情人陪她到外面去玩，上酒店吃饭，去小舞厅跳舞。

51. 马雷尔夫人特别喜欢到那些下层人常去寻欢作乐的不三不四的地方去玩，每星期总要去逛两三次。

52. 慢慢地，杜洛华感到有点厌烦了。尤其是因为他现在仍然是口袋空空，日子过得甚至比他在铁路上干活时还拮据得多。现在他越是需要钱用而越来越没有钱。因此他怒火中烧，恨所有的人。

53. 他当上记者之后，便大肆挥霍，总以为很快就能赚一大笔钱。结果他把全部积蓄花光了还不算，又向报馆预支了四个月的薪水和600法郎的稿费，还向私人借了好些钱。

54. 最后，他迫不得已，向马雷尔夫人哭穷了。缺钱的原因是冠冕堂皇的，因为自己是一个"孝子"，积蓄都给了自己的老父亲，所以就负债累累了。

55. 他的情妇主动提出借钱给他，杜洛华出于自尊拒绝了，但是马雷尔夫人偷偷往他衣袋里不时塞上几枚金币。久而久之，他也心安理得地照收不误了。

56. 一天，马雷尔夫人提出要去"牧女游乐园"。杜洛华开始有点犹豫，他担心去那地方会碰上拉歇尔。

57. 马雷尔夫人坚持要去，杜洛华觉得去也没什么可怕的，而且可以趁此机会请自己的情妇坐一次包厢，反正不花自己一个钱，乐得做个顺水人情。

58. 不巧的是，他们果然碰上了拉歇尔。她低声对杜洛华问好，并使了个眼色，意思是说："我明白。"但是，杜洛华担心被情妇发现，没有回应拉歇尔这种友好的表示，反而摆出一副不屑一顾的神情，冷冷地走了过去。

59. 她见杜洛华竟然否认认识自己，便破口大骂起来："你这个不要脸的东西，和一个女人睡过觉，见了面起码也该和她打个招呼吧。今天你和另一个女人在一起，就翻脸不认我了，真是岂有此理……"

60. 拉歇尔还没有骂完，马雷尔夫人早已气得冲出了大门。杜洛华连忙追上去想对她解释几句，但她根本连听也不愿听就跑远了。

61. 我终于病倒在了工作岗位上，工作也大着凉倒下了，医生对我说为自己身体着想，心情舒畅些，找一家能陪伴的人的着陪伴我地上了。

62. 一天，因科技术没能掌到社里重要的仪器，老技术科主任又唠叨他说："真是笨得几乎，你连起码的来糊弄你的花瓷罐。"

63. 杜洛华本想当场和他翻脸，但最后还是忍住没有发作，他心想："将来一定给你点厉害瞧瞧。要不然，我就让你戴一顶绿帽子看看。"

64. 第二天，他便开始执行这个计划，去拜访管森林夫人，摸摸情况。管森林夫人正躺在长沙发上看书，看见杜洛华，连身子动也没动，只是转过头来，把手伸给他，说："漂亮朋友，你好。"

65. 杜洛华看到管森林夫人态度和蔼，大胆地在她身旁坐下，果断地说："我爱您！"管森林夫人听了既不感到惊讶，也不感到唐突，更没有沾沾自喜，反而显得很不在乎，安详地答道："谁爱我也爱不长，这是白费心机。"

66. 杜洛华失声悲叹起来："如果一个人能这样控制自己的感情就好了。"管森林夫人冷漠地，一字一顿地说："我永远不会成为您的情妇，您这不过是白费劲，但是我们可以成为朋友，真正的，推心置腹的朋友。"

67. 杜洛华明白大局已定，便向她伸出双手说："愿听您的吩咐，夫人。"接着吻了吻她的手，抬起头说，"如果我早遇见一个像您这样的女人，并且娶了她，那该多幸福啊！"

68. 这一回，她感动了。所有女性听见激动人心的恭维话心里都美滋滋的，她也一样。她把一个指头放在杜洛华的胳膊上，柔声对他说："好，现在我作为您的朋友，要向您指出一点，亲爱的，您太不灵活了……"

69. "您应该去看瓦尔特夫人,她很欣赏您,您要博得她的欢心。虽然她很正经,但您可以施展您的恭维手段。您如果表现好,将来获得的东西会更多。去吧,相信我好了。"杜洛华微笑着说:"谢谢,您真是个天使……我的保护神。"

70. 他一大早便去市场买了一筐上等的好梨，送到老板家门房那里，递上自己的名片，上面写着："今晨收到诺曼底寄来的水果若干，请瓦尔特夫人笑纳。"

71. 第二天，杜洛华便收到了老板夫人的回帖："谢谢您的馈赠，本人每星期六都在家，欢迎大驾光临。"

72. 到了星期六，杜洛华便去拜访老板夫人。瓦尔特夫人虽然已是两个孩子的母亲，但依靠精心的保养和调理，仍然是徐娘半老，风韵犹存。这是一个聪明、稳重，心地善良、待人热诚的女子。

73. 她十分友好地接待了初次来访的杜洛华，并且向其他女宾介绍杜洛华时说："他是我们的一个编辑，目前在报馆只干点小差事，但我相信，他很快就会青云直上的。"

74. 第二个星期，杜洛华被任命为社会新闻栏主编；接着老板夫人请他去家里吃饭。杜洛华一眼就看出这两件事的内在联系。社会新闻是报纸的精髓，通过它可以提供消息和传播谣言，对公众和金融界施加影响。

75. 到瓦尔特夫人家赴宴的那天，他一面对着小镜子系白领带，一面暗自思忖："难道时来运转了？运气真的来了？我一定要写信告诉爸爸。"

76. 他还想："将来不管怎样我也要回去看看他们。"他装束停当，便把灯吹灭，下楼去了。

77. 他满怀信心地走进被高高的青铜烛台照得通明的前厅，把手杖和大衣交给迎上来的仆人，态度非常自然。

78. 客厅里灯火辉煌，瓦尔特夫人笑容可掬地欢迎杜洛华。在这里，杜洛华不仅仅认识了老板的两个女儿，还认识了好些上流社会的头面人物。

79. 其中一位叫拉罗舍·马蒂厄的先生，原是外省的一个律师，现在当上了众议员，他在议会上有很大影响。谁也不怀疑，他总有一天会当部长。他还是《法兰西生活报》的主要股东之一，是人所共知的"瓦尔特帮"的重要成员。

80. 马雷尔夫人也是瓦尔特夫人邀请的客人之一。自从发生了"牧女游乐园"那次事件之后，马雷尔夫人与杜洛华已经不再来往了。

81. 这次重新见面，杜洛华感到很紧张，但马雷尔夫人却用快活而含情脉脉的目光注视着他，并向他伸出手来："您好，漂亮朋友，不认识我了？"

82. 他战战兢兢地握着她的手，担心她会耍什么把戏来捉弄他。但马雷尔夫人坦然地说："您怎么了？最近总看不见您。"杜洛华这才感到心上的一块石头落了地，两个情人又重新言归于好。

83. 第二天，他很早起床，穿过星形广场的凯旋门，在骑马和散步的人的对面走着。他们都是上流社会的有钱人，现在杜洛华并不羡慕他们。因为他所担任的职务使他对这些巴黎名人和巴黎社会的丑闻了如指掌。

84. 女骑手们过来了，杜洛华津津有味地默数着她们过去的情人或者现在传闻中情人的名字、头衔和职务。他觉得这种游戏很有趣，仿佛看到了人类道貌岸然的外表之下，不过是永恒丑恶的男盗女娼。

85. 他高喊一句"一帮伪君子"，用目光在骑马的绅士中寻找丑闻最多的那几位。所有这些人态度都十分傲慢，目光更是飞扬跋扈。杜洛华一面笑，一面不住地说："真卑鄙！一群酒色之徒！"

86. 正在此时，一辆低矮而漂亮的马车，由两匹苗条的白马拉着飞驰而来。驾车人是一位金发少妇，她是当时的名妓，身后还坐着两个年轻的马夫。

87. 我总有一种感觉，真怕对他发怒、嚷嚷，因为他躺在床上流下了晶莹的泪珠，挂满了瘦削的脸和双颊，把自己在枕头上摇晃得像害羞花儿似地颤抖起来。他微笑着，他和这位少女相见回来一来了，有点羞红的脸涨涨。

88. 他又慢步踱了回来，心里暖呼呼的，非常高兴。他比约定的时间提前到达他旧日情妇的门口。马雷尔夫人殷勤地接待他，向他献上自己的双唇，好像他们之间从来不曾出现过裂痕。

68　他一面弄着桌上希典的聊子天，一面对他说："差不多满宿回来，我非得去找找他六个看看，但我大概只六个看，而且来，我们顺你来吃晚饭，我已经在那里把您领到了，我想你比较欢迎他。"

90. 杜洛华觉得有点为难，因为占有一个人的妻子而又要和这个人见面相处，这种事情，他还从来没有经历过。他讷讷地说："不，我想还是不认识你丈夫为好。"

91. 马雷尔夫人非常惊讶地说："为什么？这有什么新鲜的？这种事天天都有！真没想到你会那么傻！"杜洛华受不了，只好说："那好吧，我星期一来吃晚饭。"

92. 马雷尔夫人又说道："我是不喜欢在家里招待客人的，但是为了装得自然一点，我打算连管森林夫妇一块请。"

93. 马雷尔夫人的家宴如期举行。杜洛华被引进客厅。一位身材高大、胸前挂着勋章、态度严肃、衣着整齐的白胡子男人彬彬有礼地朝他走来："我妻子经常在我面前谈起您，能认识您，我很高兴。"

94. 现在，杜洛华已经定下心来，开始觉得这种场合十分有趣，看着德·马雷尔先生那张严肃而可敬的脸，真想开怀大笑。他感到一种恶意的满足，像一个成功地偷到了东西，又没被人怀疑的小偷那样满心欢喜。

95. 管森林夫妇一吃完饭就告辞了。因为管森林身体不适，他说他下星期四将按照医生的嘱咐，由夫人陪同去戛纳疗养。

96. 管森林夫妇一走，杜洛华就摇头说："我看他情况不妙，活不长了。""唉，他完了！但他总算有运气，娶到一个像他妻子那样的女人。"马雷尔夫人回答说。"他妻子帮了他不少忙吧？"杜洛华又问。

97. "什么都是他妻子干的。这女人什么都知道，表面上，她谁都不见，但实际上她谁都认识，要什么就有什么。啊，这个女人比谁都聪明，比谁都能干，比谁主意都多。对一个想飞黄腾达的男人来说，她真是个宝贝。"

98. "她可能很快又会结婚的吧？"杜洛华再问。"这是自然的。她心目中可能已经有了人选……好像是个议员……除非这议员不愿意……因为他也许会碰到一些道德方面的麻烦。不过我也说不十分清楚。"

99. 杜洛华告辞走了。他心烦意乱，脑子里酝酿着一些模模糊糊的计划。

100. 第二天，他来到妹妹林太太家，他们正在准备举行葬礼。看着林姐姐躺在沙发上，嘴唇歪斜难看样子，小伙伴叹道："我一个月前就送她走了。"林妹妹擦住眼泪起身，招呼客人喝茶。

101. 管森林太太送他到门口时，他又热诚地对她说："您没忘记咱们的盟约吧，咱们既是好朋友，又是伙伴，对吗? 所以不管在哪方面，如果您需要我的话，您千万别犹豫。一个电报或是一封信都行，我随时准备效劳。"

102. 管森林一走，杜洛华在报社的地位变得更重要了。他写文章和别人论战，逐渐也变成一个能干而敏锐的政治编辑了。

103. 他甚至还和另一家报社的一位编辑从笔墨官司发展到用手枪举行过一次决斗，幸而双方均无伤亡。这么一来，杜洛华在社交界更加出名了。

104. 马雷尔夫人又约他去君士坦丁堡街幽会。他们决定继续租用这套公寓为幽会的场所，不过，这次杜洛华不好意思再让马雷尔夫人出房租了。

105. 马雷尔夫人每星期来和他幽会两三次，杜洛华则每星期四去马雷尔家吃晚饭。

106. 碰到马雷尔先生在家的日子，杜洛华便和他大谈特谈农业问题，竭力博取他的欢心——这是马雷尔先生最感兴趣的题目。他们常常谈得兴高采烈，把他们那位坐在长沙发上打盹的夫人忘到九霄云外。

107. 德·马雷尔先生平时事无大小总爱发表议论。新闻记者走后，他总用教训人的口吻说："这小伙子真讨人喜欢，很有学问。"

108. 2月底的一天晚上，杜洛华接到了管森林太太的一封信。信中说她丈夫快死了，她很害怕，但他们别无亲人，所以她希望杜洛华能够尽快去戛纳陪她一起照料她丈夫。

109. 杜洛华马上找老板告假，赶往戛纳。他走进若丽别墅的客厅，只见四面挂着粉底蓝布的花幔。凭窗眺望，城市与大海尽收眼底。杜洛华喃喃说："妈的，这别墅真不错。这些钱，他们是从哪里弄来的？"

110. 这时，传来一阵裙裾声，他转过身来。管森林夫人向他伸出双手说："您来了，真太好了！"她突然吻了杜洛华一下，然后两人彼此端详着。

111. 杜洛华跟着她到了二楼。他看见窗子旁边一把扶手椅上，坐着一个死尸般的人——身上裹着厚厚的被子，在晚霞的余晖中，显得面无血色。他只能凭猜想断定那人就是自己的那位朋友。

112. 第二天，管森林精神似乎又好了一点，坚持亲自上街去买彩陶，好装饰自己在巴黎的房子。他妻子悄悄地对杜洛华说："他以为自己又有了希望，一大早就盘算好了，但我担心他受不了路上的颠簸。"

113. 回来的路上，突然一阵冷风，沿着海湾从山坳里朝他们吹来，病人马上咳嗽了。回到别墅，他越咳越厉害，病情突然加重了。

114. 他直勾勾地看着前面，似乎盯着某种别人看不见的、可怕的东西，眼睛流露出恐惧的表情，两只手吃力地做着可怕的动作。他就这样停止了呼吸。

115. 他妻子明白了，哀叫一声，跪倒在地，头埋在床单上，放声恸哭。

116. 杜洛华一面帮着料理后事，一面尽量安慰她。他望着这个面带愁容的金发女人，感到她显得格外美丽。

117. 杜洛华心想："管森林生前也算走运，娶了这样一位聪明漂亮的女人做妻子。但是，她现在会怎么办呢？她可能嫁给谁呢？"

118. 他想起她在紧要关头请他来作伴和料理死者后事："难道不可以把这种召唤看成是一种暗示和一种选择吗? 是啊, 为什么自己不试一试, 把她弄到手呢? 如果能得到这个女人, 那自己岂不可以平步青云, 鹏程万里么? "

119. 他决定抓紧时机，大胆而又谨慎地进行试探性的进攻。当天夜晚，杜洛华陪管森林太太守灵。

120. 他问对方："您一定很累了吧？""是的，不过我的主要感觉还是难受。""唉，这件事对您的确是个莫大的打击，给您的生活带来了很大的变化。"

121. 管森林太太长叹一声，没有回答。杜洛华继续说："您年纪轻轻就落得孑然一身，真是太不幸了。"

122. 管森林太太默默无语。杜洛华讷讷地说："无论如何，您知道，我们是有约在先的。我个人完全听您的吩咐，我是属于您的。"

123. 管森林夫人以哀婉动人的声调回答说："谢谢，您真是太好了。如果我有勇气，能为您做点什么的话，我一样会对您说：请相信我好了。"

124. 杜洛华继续低声说："请您听我说，我希望您能明白我的意思。此时此地，我对您说这番话，请您千万别生气，因为后天我就要离开您回巴黎去了，如果等到您回巴黎，那就太晚了。"